Hebridean Pocket Diary 2019

Illustrations by Mairi Hedderwick

This edition published in 2018 by
Birlinn Limited
West Newington House
10 Newington Road
Edinburgh
EH9 1QS

www.birlinn.co.uk

ISBN: 978 1 78027 515 4

British Library Cataloguing-in-Publication Data
A Catalogue record for this book is available from the British Library

Printed and bound by PNB Print, Latvia

Hebridean Midge
(size of an eagle)

These Hebridean sketches have been garnered over a period of fifty years – some whilst living on one of the islands, others as I escaped from mainland exile. Some landmarks are no more – a post box disappeared, the old pier superseded by the new, many hens long gone into the pot. The mountains and headlands and the horizon line of the sea, however, never change – or diminish.

— Mairi Hedderwick

2019

January Am Faoilleach

M	T	W	T	F	S	S
	1	2	3	4	5	6
7	8	9	10	11	12	13
14	15	16	17	18	19	20
21	22	23	24	25	26	27
28	29	30	31			

February An Gearran

M	T	W	T	F	S	S
				1	2	3
4	5	6	7	8	9	10
11	12	13	14	15	16	17
18	19	20	21	22	23	24
25	26	27	28			

March Am Màrt

M	T	W	T	F	S	S
				1	2	3
4	5	6	7	8	9	10
11	12	13	14	15	16	17
18	19	20	21	22	23	24
25	26	27	28	29	30	31

April An Giblean

M	T	W	T	F	S	S
1	2	3	4	5	6	7
8	9	10	11	12	13	14
15	16	17	18	19	20	21
22	23	24	25	26	27	28
29	30					

May An Cèitean

M	T	W	T	F	S	S
		1	2	3	4	5
6	7	8	9	10	11	12
13	14	15	16	17	18	19
20	21	22	23	24	25	26
27	28	29	30	31		

June An t-Ògmhios

M	T	W	T	F	S	S
					1	2
3	4	5	6	7	8	9
10	11	12	13	14	15	16
17	18	19	20	21	22	23
24	25	26	27	28	29	30

July An t-Iuchar

M	T	W	T	F	S	S
1	2	3	4	5	6	7
8	9	10	11	12	13	14
15	16	17	18	19	20	21
22	23	24	25	26	27	28
29	30	31				

August An Lùnastal

M	T	W	T	F	S	S
			1	2	3	4
5	6	7	8	9	10	11
12	13	14	15	16	17	18
19	20	21	22	23	24	25
26	27	28	29	30	31	

September An t-Sultain

M	T	W	T	F	S	S
						1
2	3	4	5	6	7	8
9	10	11	12	13	14	15
16	17	18	19	20	21	22
23	24	25	26	27	28	29
30						

October An Dàmhair

M	T	W	T	F	S	S
	1	2	3	4	5	6
7	8	9	10	11	12	13
14	15	16	17	18	19	20
21	22	23	24	25	26	27
28	29	30	31			

November An t-Samhain

M	T	W	T	F	S	S
				1	2	3
4	5	6	7	8	9	10
11	12	13	14	15	16	17
18	19	20	21	22	23	24
25	26	27	28	29	30	

December An Dùbhlachd

M	T	W	T	F	S	S
						1
2	3	4	5	6	7	8
9	10	11	12	13	14	15
16	17	18	19	20	21	22
23	24	25	26	27	28	29
30	31					

2020

January Am Faoilleach

M	T	W	T	F	S	S
		1	2	3	4	5
6	7	8	9	10	11	12
13	14	15	16	17	18	19
20	21	22	23	24	25	26
27	28	29	30	31		

February An Gearran

M	T	W	T	F	S	S
					1	2
3	4	5	6	7	8	9
10	11	12	13	14	15	16
17	18	19	20	21	22	23
24	25	26	27	28	29	

March Am Màrt

M	T	W	T	F	S	S
						1
2	3	4	5	6	7	8
9	10	11	12	13	14	15
16	17	18	19	20	21	22
23	24	25	26	27	28	29
30	31					

April An Giblean

M	T	W	T	F	S	S
		1	2	3	4	5
6	7	8	9	10	11	12
13	14	15	16	17	18	19
20	21	22	23	24	25	26
27	28	29	30			

May An Cèitean

M	T	W	T	F	S	S
				1	2	3
4	5	6	7	8	9	10
11	12	13	14	15	16	17
18	19	20	21	22	23	24
25	26	27	28	29	30	31

June An t-Ògmhios

M	T	W	T	F	S	S
1	2	3	4	5	6	7
8	9	10	11	12	13	14
15	16	17	18	19	20	21
22	23	24	25	26	27	28
29	30					

July An t-Iuchar

M	T	W	T	F	S	S
		1	2	3	4	5
6	7	8	9	10	11	12
13	14	15	16	17	18	19
20	21	22	23	24	25	26
27	28	29	30	31		

August An Lùnastal

M	T	W	T	F	S	S
					1	2
3	4	5	6	7	8	9
10	11	12	13	14	15	16
17	18	19	20	21	22	23
24	25	26	27	28	29	30
31						

September An t-Sultain

M	T	W	T	F	S	S
	1	2	3	4	5	6
7	8	9	10	11	12	13
14	15	16	17	18	19	20
21	22	23	24	25	26	27
28	29	30				

October An Dàmhair

M	T	W	T	F	S	S
			1	2	3	4
5	6	7	8	9	10	11
12	13	14	15	16	17	18
19	20	21	22	23	24	25
26	27	28	29	30	31	

November An t-Samhain

M	T	W	T	F	S	S
						1
2	3	4	5	6	7	8
9	10	11	12	13	14	15
16	17	18	19	20	21	22
23	24	25	26	27	28	29
30						

December An Dùbhlachd

M	T	W	T	F	S	S
	1	2	3	4	5	6
7	8	9	10	11	12	13
14	15	16	17	18	19	20
21	22	23	24	25	26	27
28	29	30	31			

— Bowmore Distillery
-Furnace -

Monday Diluain 17

Tuesday Dimàirt 18

Wednesday Diciadain 19

Thursday Diardaoin 20

Friday Dihaoine — Winter Solstice 21
Grian-stad a' Gheamhraidh

Saturday Disathairne 22

Sunday Didòmhnaich 23

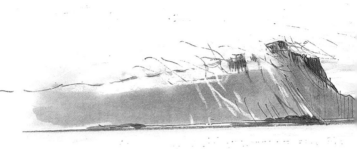

Tendrils of mist fingering over the cliffs of Burg

December
An Dùbhlachd

24	Christmas Eve Oidhche nam Bannag	Monday Diluain
25	Christmas Day Là na Nollaige	Tuesday Dimàirt
26	Boxing Day Là nam Bogsa Bank Holiday Là-fèill Banca	Wednesday Diciadain
27		Thursday Diardaoin

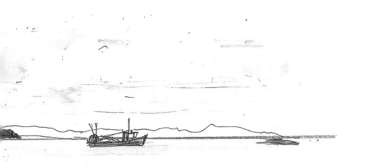

Friday Dihaoine 28

Saturday Disathairne 29

Sunday Didòmhnaich 30

| 31 | Hogmanay
Oidhche Challainn | Monday Diluain |

| 1 | New Year's Day Là na Bliadhn' Ùire

Bank Holiday Là-fèill Banca | Tuesday Dimàirt |

| 2 | Bank Holiday (Scotland)
Là-fèill Banca | Wednesday Diciadain |

| 3 | | Thursday Diardaoin |

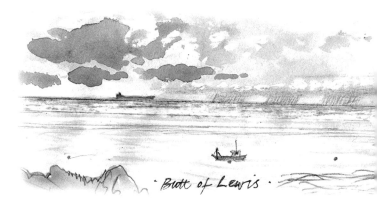

· Butt of Lewis ·

Friday Dihaoine 4

Saturday Disathairne 5

Sunday Didòmhnaich 6

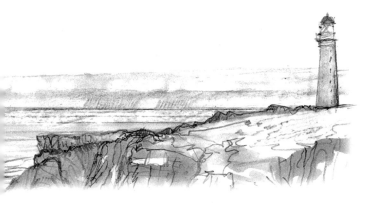

January
Am Faoilleach

| 7 | **Monday** Diluain |

| 8 | **Tuesday** Dimàirt |

| 9 | **Wednesday** Diciadain |

| 10 | **Thursday** Diardaoin |

| 11 | **Friday** Dihaoine |

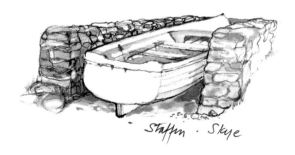

Staffin · Skye

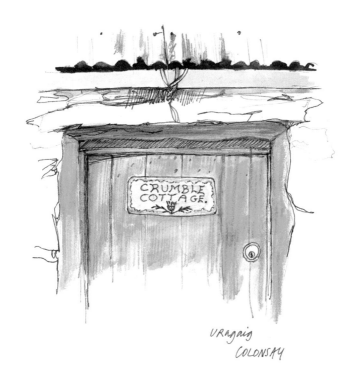

URagaig
COLONSAY

January
Am Faoilleach

| 14 | **Monday** Diluain |

| 15 | **Tuesday** Dimàirt |

| 16 | **Wednesday** Diciadain |

| 17 | **Thursday** Diardaoin |

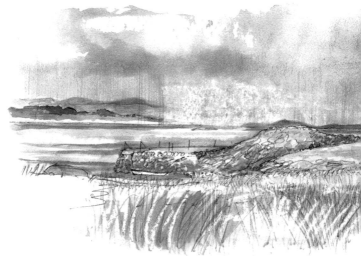

Friday Dihaoine 18

Saturday Disathairne 19

Sunday Didòmhnaich 20

Grass Point · Lochdon · MULL

21	**Monday** Diluain

22	**Tuesday** Dimàirt

23	**Wednesday** Diciadain

24	**Thursday** Diardaoin

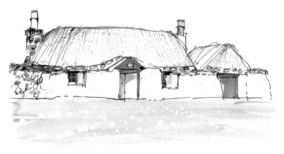

Ballevullin

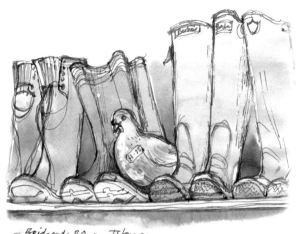

— Bridgend P.O. ~ Islay ~

Friday Dihaoine Burns Night Fèill Burns 25

Saturday Disathairne 26

Sunday Didòmhnaich 27

January February
Am Faoilleach · An Gearran

28	**Monday** Diluain
29	**Tuesday** Dimàirt
30	**Wednesday** Diciadain
31	**Thursday** Diardaoin
1	**Friday** Dihaoine
2 Candlemas Là Fhèill Moire nan Coinnlean	**Saturday** Disathairne
3	**Sunday** Didòmhnaich

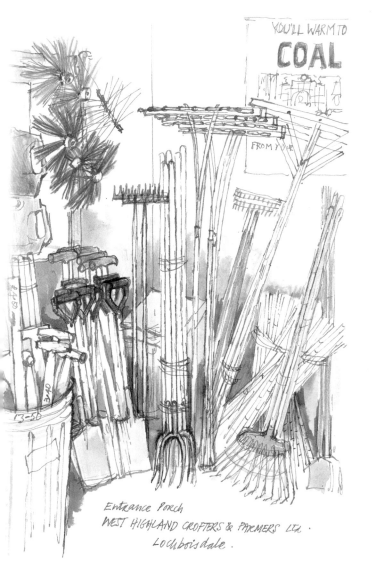

YOU'LL WARM TO
COAL
FROM YOUR

Entrance Porch
WEST HIGHLAND CROFTERS & FARMERS LTD.
Lochboisdale.

February
An Gearran

4	**Monday** Diluain
5	**Tuesday** Dimàirt
6	**Wednesday** Diciadain
7	**Thursday** Diardaoin

Little Colonsay

Friday Dihaoine 8

Saturday Disathairne 9

Sunday Didòmhnaich 10

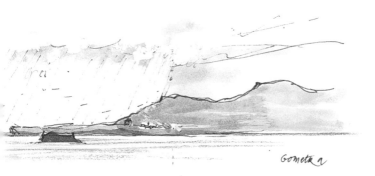

Gometra

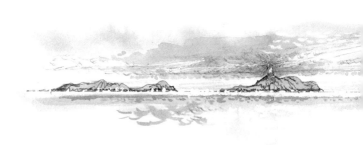

February
An Gearran

11 **Monday** Diluain

12 **Tuesday** Dimàirt

13 **Wednesday** Diciadain

14 St Valentine's Day **Thursday** Diardaoin
 Là Fhèill Uailein

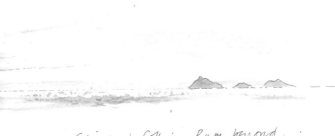

Cairns of Coll · Rum beyond ·

Friday Dihaoine 15

Saturday Disathairne 16

Sunday Didomhnaich 17

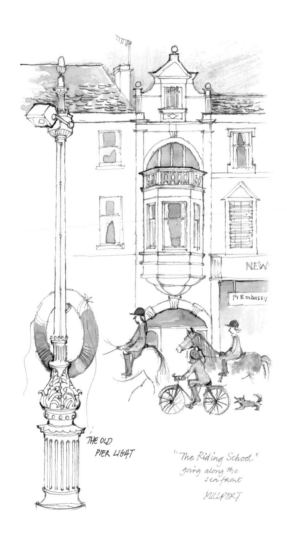

THE OLD
PIER LIGHT

"The Riding School."
going along the
sea front

MILLPORT

NEW

M Embassy

Monday Diluain 18

Tuesday Dimàirt 19

Wednesday Diciadain 20

Thursday Diardaoin 21

Friday Dihaoine 22

Saturday Disathairne 23

Sunday Didòmhnaich 24

February
An Gearran

25 Monday Diluain

26 Tuesday Dimàirt

27 Wednesday Diciadain

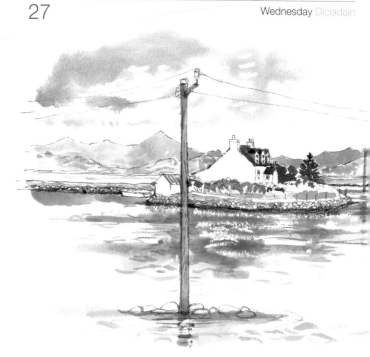

Thursday Diardaoin · 28

Friday Dihaoine · St David's Day / Là Fhèill Dhaibhidh · 1

Saturday Disathairne · 2

Sunday Didòmhnaich · 3

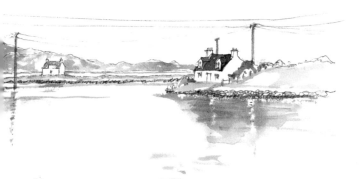

Lachie's crannog · Grimsay.

March
Am Màrt

| 4 | | **Monday** Diluain |

| 5 | Shrove Tuesday Dimàirt Inid | **Tuesday** Dimàirt |

| 6 | Ash Wednesday
Diciadain na Luaithre | **Wednesday** Diciadain |

| 7 | | **Thursday** Diardaoin |

| 8 | | **Friday** Dihaoine |

| 9 | | **Saturday** Disathairne |

| 10 | | **Sunday** Didòmhnaich |

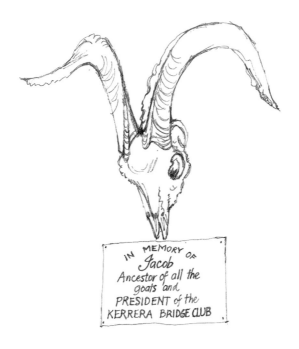

IN MEMORY OF
Jacob
Ancestor of all the
goats and
PRESIDENT of the
KERRERA BRIDGE CLUB

Oris aig

THE BARRA BILLY GOAT

After he died he was buried
only up to his neck for
natural cleaning of
his skull.

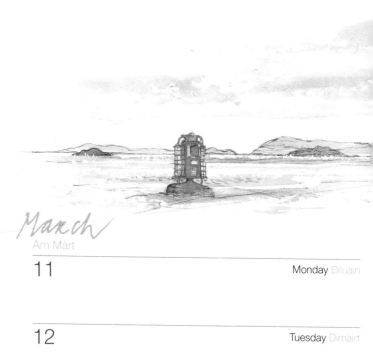

March
Am Màrt

11	**Monday** Diluain
12	**Tuesday** Dimàirt
13	**Wednesday** Diciadain
14	**Thursday** Diardaoin

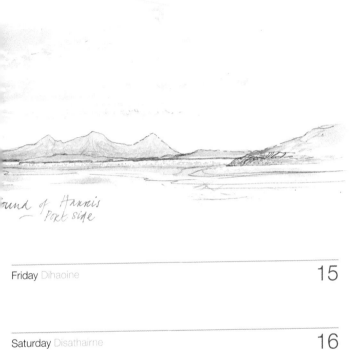

ound of Harris
— Port side

Friday Dihaoine

15

Saturday Disathairne

16

Sunday Didòmhnaich

St Patrick's Day
Là Fhèill Pàdraig

17

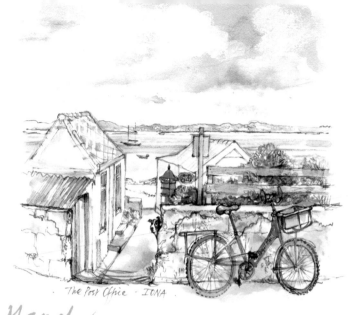

The Post Office - IONA

March
Am Màrt

| 18 | Bank Holiday (Northern Ireland) | Monday Diluain |

| 19 | | Tuesday Dimàirt |

| 20 | Vernal Equinox | Wednesday Diciadain |
| | Co-fhad-thràth an Earraich | |

Thursday Diardaoin 21

Friday Dihaoine 22

Saturday Disathairne 23

Sunday Didòmhnaich 24

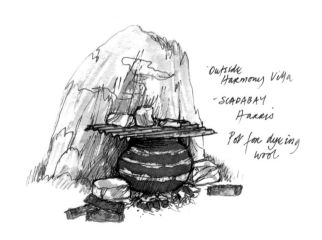

Outside
Harmony Villa

- SCADABAY
 Harris

Pot for dyeing
wool

March
Am Màrt

| 25 | Monday Diluain |

| 26 | Tuesday Dimàirt |

| 27 | Wednesday Diciadain |

| 28 | Thursday Diardaoin |

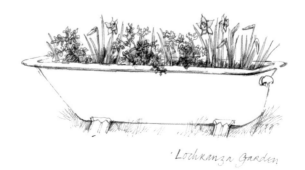
Lochranza Garden

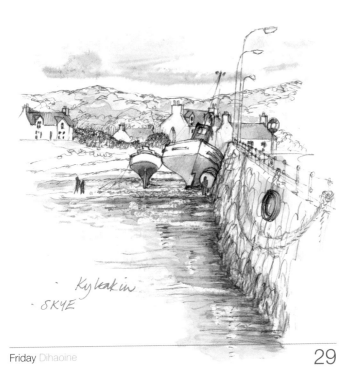

Kyleakin

SKYE

Friday Dihaoine

29

Saturday Disathairne

30

Sunday Didòmhnaich

British Summer Time begins 31
Uair Shamhraidh Bhreatainn

Mothers' Day Là nam Màthair

April
An Giblean

| 1 | April Fools' Day
Là na Gogaireachd | Monday Diluain |

| 2 | | Tuesday Dimàirt |

| 3 | | Wednesday Diciadain |

| 4 | | Thursday Diardaoin |

| 5 | | Friday Dihaoine |

| 6 | | Saturday Disathairne |

| 7 | | Sunday Didòmhnaich |

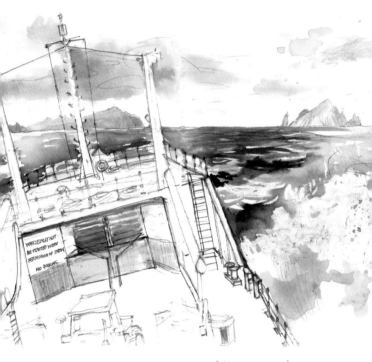

VEHICLES MUST NOT
BE STARTED WHEN
PERMISSION OF STIDN
NO SMOKING

ARAKAN approaching
ST. KILDA . 15'00 HRS

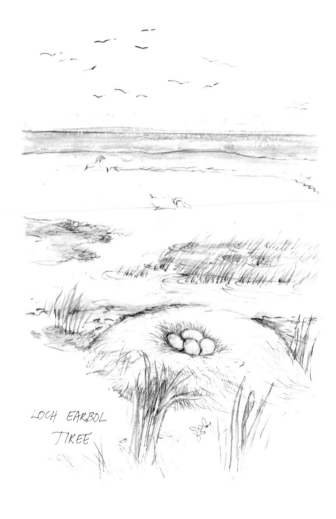

LOCH EARBOL
TIREE

Monday Diluain 8

Tuesday Dimàirt 9

Wednesday Diciadain 10

Thursday Diardaoin 11

Friday Dihaoine 12

Saturday Disathairne 13

Sunday Didòmhnaich | Palm Sunday 14
Didòmhnaich Tùrnais

15

Monday Diluain

16

Tuesday Dimàirt

17

Wednesday Diciadain

18 Maundy Thursday
Diardaoin a' Bhrochain Mhòir

Thursday Diardaoin

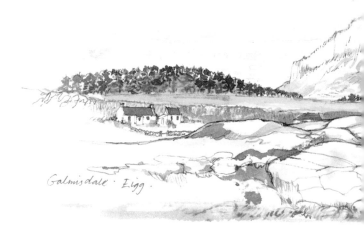

Galmisdale · Eigg.

Friday Dihaoine

Good Friday 19
Dihaoine na Càisge

Saturday Disathairne 20

Sunday Didòmhnaich

Easter Sunday 21
Didòmhnaich na Càisge

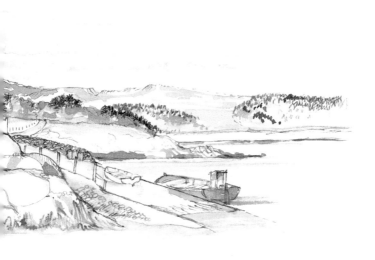

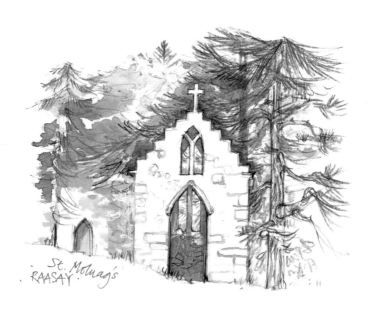

St. Moluag's
RAASAY.

April
An Giblean

Monday Diluain	Easter Monday 22
	Diluain na Càisge

Tuesday Dimàirt	St George's Day 23
	Là an Naoimh Seòras

Wednesday Diciadain 24

Thursday Diardaoin 25

Friday Dihaoine 26

Saturday Disathairne 27

Sunday Didòmhnaich 28

April May
An Giblean An Cèitean

| 29 | Monday Diluain |

| 30 | Tuesday Dimàirt |

| 1 | Beltane
Là Buidhe Bealltainn | Wednesday Diciadain |

| 2 | Thursday Diardaoin |

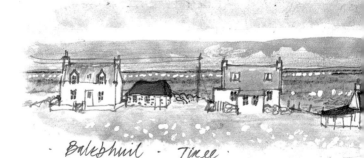

- Balephuil - Tiree -

Friday Dihaoine

3

Saturday Disathairne

4

Sunday Didòmhnaich

5

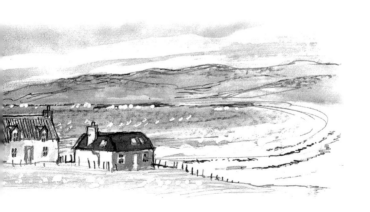

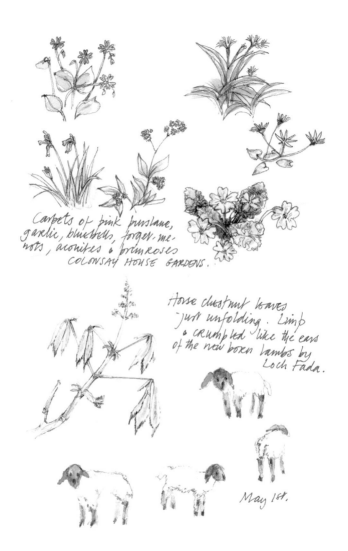

Carpets of pink purslane,
garlic, bluebells, forget-me-
nots, aconites & primroses
COLONSAY HOUSE GARDENS.

Horse chestnut leaves
just unfolding. Limp
& crumpled like the ears
of the new born lambs by
Loch Fada.

May 1st.

Monday Diluain | Bank Holiday Là-fèill Banca | 6

Tuesday Dimàirt | 7

Wednesday Diciadain | 8

Thursday Diardaoin | 9

Friday Dihaoine | 10

Saturday Disathairne | 11

Sunday Didòmhnaich | 12

May
An Cèitean

13	Monday Diluain

14	Tuesday Dimàirt

15	Wednesday Diciadain

16	Thursday Diardaoin

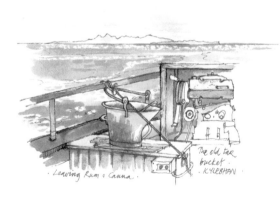

Leaving Rum & Canna.

The old tar bucket. KYLEBHAN.

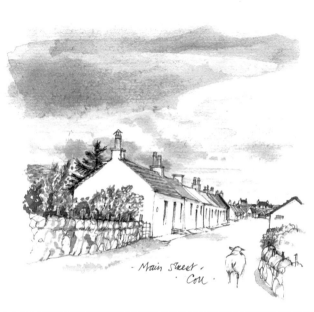

- Main street.
. Coll .

Friday Dihaoine 17

Saturday Disathairne 18

Sunday Didòmhnaich 19

May

20 Monday Diluain

21 Tuesday Dimàirt

22 Wednesday Diciadain

23 Thursday Diardaoin

24 Friday Dihaoine

25 Saturday Disathairne

26 Sunday Didòmhnaich

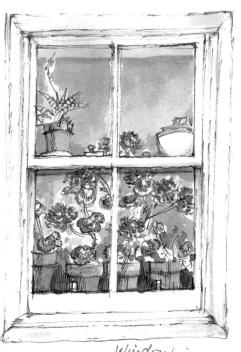

Window. IONA.

May
An Cèitean

27 Spring Bank Holiday Monday Diluain
 Là-fèill Banca an Earraich

28 Tuesday Dimàirt

29 Wednesday Diciadain

30 Ascension Day Thursday Diardaoin
 Deasghabhail

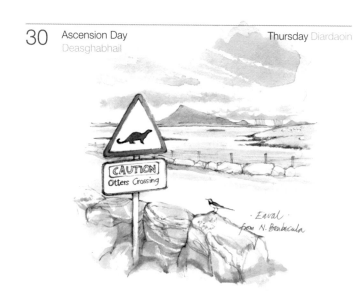

CAUTION
Otters Crossing

· Eaval ·
from N. Benbecula

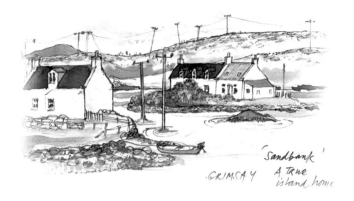

'Sandbank'
GRIMSAY A True
island home

May June

Friday Dihaoine 31

Saturday Disathairne 1

Sunday Didòmhnaich 2

June
An t-Ogmhios

3 **Monday** Diluain

4 **Tuesday** Dimàirt

5 **Wednesday** Diciadain

6 **Thursday** Diardaoin

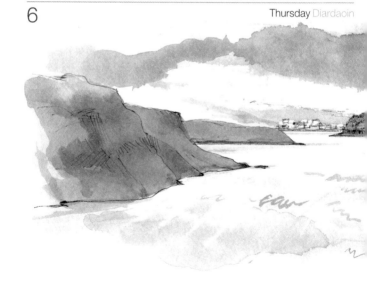

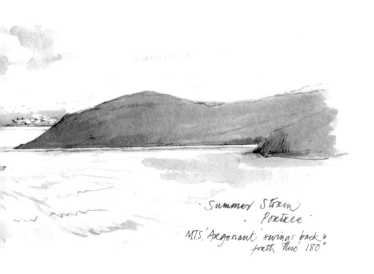

Summer Storm
Portree

M.T.S. 'Argonaut' swings back &
forth thro' 180°

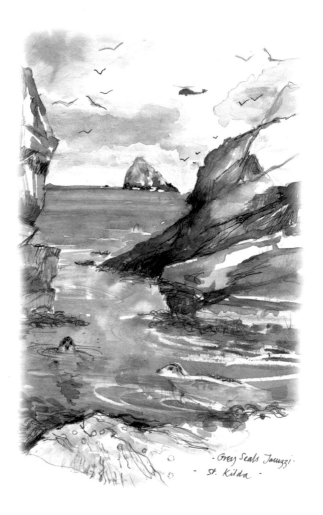

· Grey Seals Jacuzzi ·
· St. Kilda ·

Monday Diluain 10

Tuesday Dimàirt 11

Wednesday Diciadain 12

Thursday Diardaoin 13

Friday Dihaoine 14

Saturday Disathairne 15

Sunday Didòmhnaich | Fathers' Day 16
Là nan Athair

| 17 | **Monday** Diluain |

| 18 | **Tuesday** Dimáirt |

| 19 | **Wednesday** Diciadain |

THE BLUE SPIDER
The long centre communion table & spider's web & blue spider
Presbyterian church, Canna.

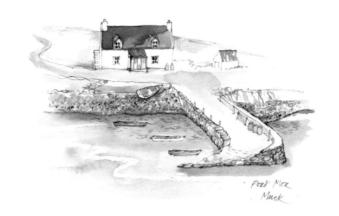

Port Mor
Muck

Thursday Diardaoin	20

Friday Dihaoine	Summer Solstice 21
	Grian-stad an t-Samhraidh

Saturday Disathairne	22

Sunday Didòmhnaich	23

June
An t-Ògmhios

| 24 | Monday Diluain |

| 25 | Tuesday Dimàirt |

| 26 | Wednesday Diciadain |

| 27 | Thursday Diardaoin |

| 28 | Friday Dihaoine |

| 29 | Saturday Disathairne |

| 30 | Sunday Didòmhnaich |

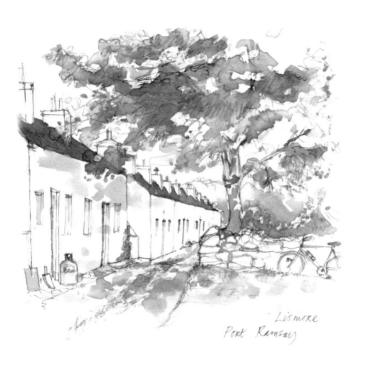

Lismore
Port Ramsay

July
An t-Iuchar

1	Monday Diluain

2	Tuesday Dimàirt

3	Wednesday Diciadain

4	Thursday Diardaoin

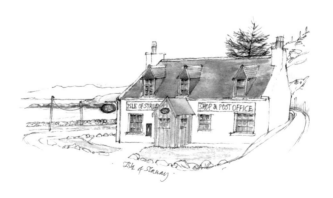

Isle of Stronay

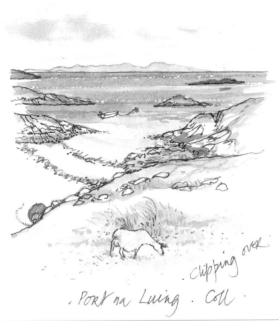

clipping over

. Port na Luing . Coll .

Friday Dihaoine 5

Saturday Disathairne 6

Sunday Didòmhnaich 7

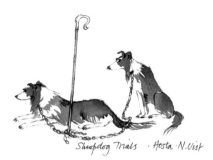

Sheepdog Trials · Hosta · N. Uist

July
An t-Iuchar

8		Monday Diluain

9		Tuesday Dimàirt

10		Wednesday Diciadain

11		Thursday Diardaoin

12	Bank Holiday (Northern Ireland) Là-fèill Banca	Friday Dihaoine

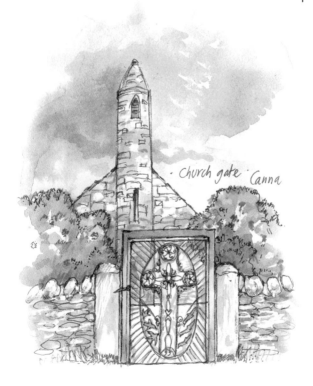

church gate · Canna

July
An t-Iuchar

15	St Swithin's Day Là Fhèill Màrtainn Builg	**Monday** Diluain

16		**Tuesday** Dimàirt

17		**Wednesday** Diciadain

Rounding Ardnamurchan — The Small

Thursday Diardaoin 18

Friday Dihaoine 19

Saturday Disathairne 20

Sunday Didòmhnaich 21

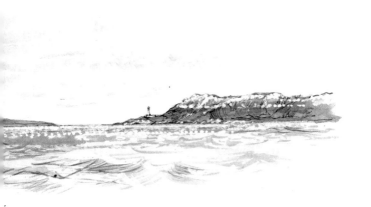

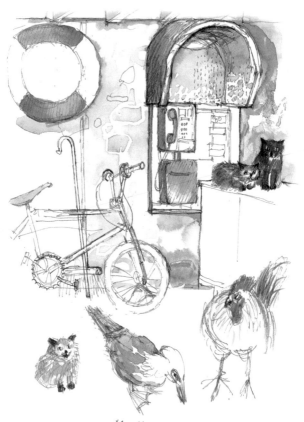

Mr. Muscovy
& the Ulva Payphone.

July
An t-Iuchar

Monday Diluain 22

Tuesday Dimàirt 23

Wednesday Diciadain 24

Thursday Diardaoin 25

Friday Dihaoine 26

Saturday Disathairne 27

Sunday Didòmhnaich 28

July August

An t-Iuchar An Lùnastal

29	**Monday** Diluain

30	**Tuesday** Dimàirt

31	**Wednesday** Diciadain

1	Lammas Lùnastal	**Thursday** Diardaoin

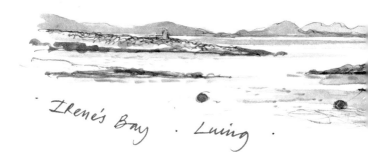

Irene's Bay · Luing ·

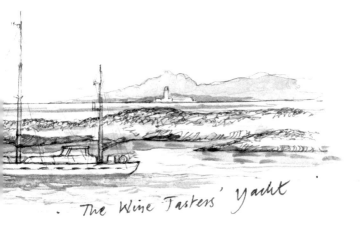

The Wine Tasters' Yacht

August
An Lùnastal

| 5 | Bank Holiday (Scotland)
Là-fèill Banca | **Monday** Diluain |

| 6 | | **Tuesday** Dimàirt |

| 7 | | **Wednesday** Diciadain |

| 8 | | **Thursday** Diardaoin |

| 9 | | **Friday** Dihaoine |

| 10 | | **Saturday** Disathairne |

| 11 | | **Sunday** Didòmhnaich |

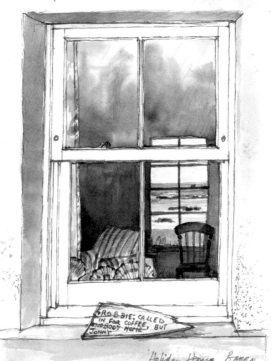

ROBBIE; CALLED
IN FOR COFFEE) BUT
NOBODY HOME
JONNY

Holiday House. Barra

12	Monday Diluain

13	Tuesday Dimàirt

14	Wednesday Diciadain

15	Thursday Diardaoin

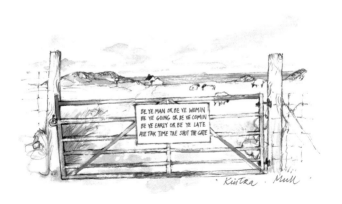

BE YE MAN OR BE YE WOMIN
BE YE GOING OR BE YE COMIN
BE YE EARLY OR BE YE LATE
AYE TAK TIME TAE SHUT THE GATE

Kintra · Mull

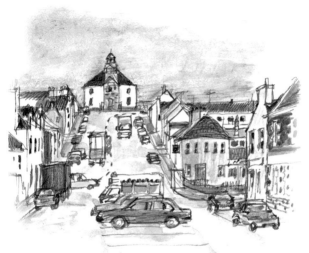

Bowmore · Isle of Islay.

Friday Dihaoine 16

Saturday Disathairne 17

Sunday Didòmhnaich 18

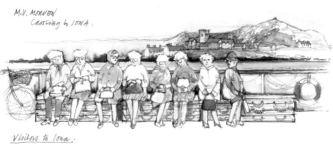

M.V. MORVEN
Crossing to IONA.

Visitors to Iona :
No one looking where they are going

19 **Monday** Diluain

20 **Tuesday** Dimàirt

21 Wednesday Diciadain

22 **Thursday** Diardaoin

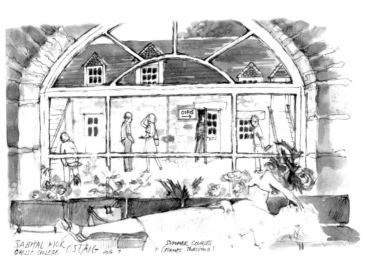

SABHAL MÓR OSTAIG
GAELIC COLLEGE AUG 7

SUMMER COURSES
(PLANTS THRIVING)

August
An Lùnastal

| 26 | Summer Bank Holiday (not Scotland) | **Monday** Diluain |
| | Là-fèill Banca an t-Samhraidh | |

| 27 | | **Tuesday** Dimàirt |

| 28 | | **Wednesday** Diciadain |

| 29 | | **Thursday** Diardaoin |

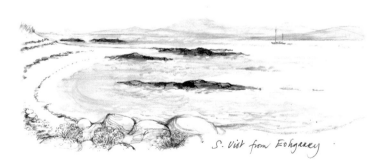

S. Uist from Eohgarry

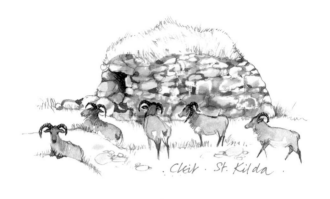

Cleit · St. Kilda

August September
An Lùnastal An t-Sultain

Friday Dihaoine 30

Saturday Disathairne 31

Sunday Didòmhnaich 1

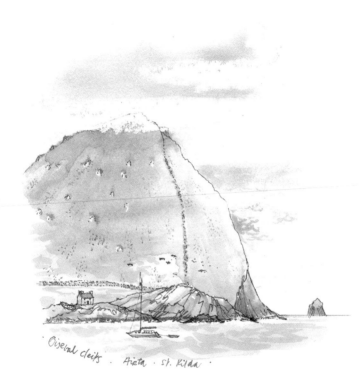

Oiseval cleits . Hirta . St. Kilda .

September
An t-Sultain

Monday Diluain 2

Tuesday Dimàirt 3

Wednesday Diciadain 4

Thursday Diardaoin 5

Friday Dihaoine 6

Saturday Disathairne 7

Sunday Didòmhnaich 8

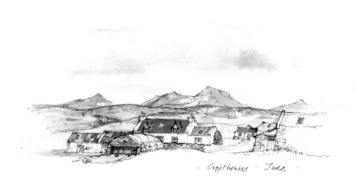

· Crofthouses · Jura ·

September
An t-Sultain

| 9 | Monday Diluain |

| 10 | Tuesday Dimàirt |

| 11 | Wednesday Diciadain |

Thursday Diardaoin 12

Friday Dihaoine 13

Saturday Disathairne 14

Sunday Didòmhnaich 15

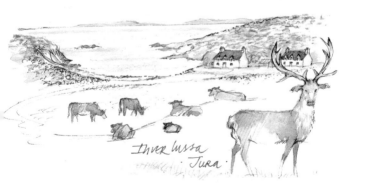

Inver Lussa
Jura

September

An t-Sultain

| 16 | Monday Diluain |

| 17 | Tuesday Dimàirt |

| 18 | Wednesday Diciadain |

| 19 | Thursday Diardaoin |

| 20 | Friday Dihaoine |

| 21 | Saturday Disathairne |

| 22 | Sunday Didòmhnaich |

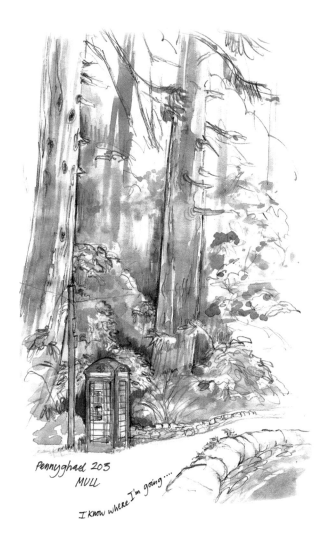

Pennyghael 203
MULL

I know where I'm going....

September
An t-Sultain

23	Autumnal Equinox Co-fhad-thrath an Fhoghair	Monday Diluain

24		Tuesday Dimàirt

25		Wednesday Diciadain

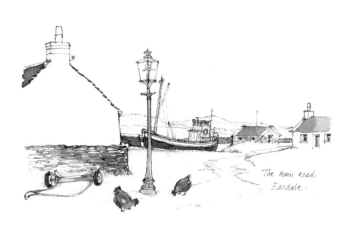

The main road
Easdale.

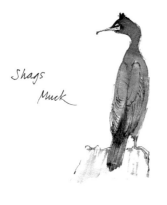
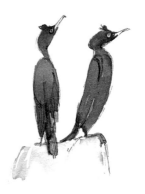

Shags
Muck

Thursday Diardaoin 26

Friday Dihaoine 27

Saturday Disathairne 28

Sunday Didòmhnaich 29

September October
An t-Sultain An Dàmhair

30
Monday Diluain

1
Tuesday Dimàirt

2
Wednesday Diciadain

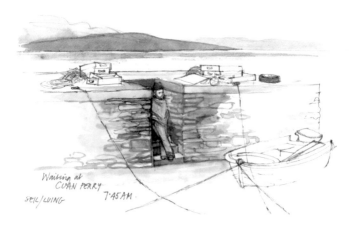

Waiting at
CUAN FERRY 7.45 AM.
SEIL/LUING

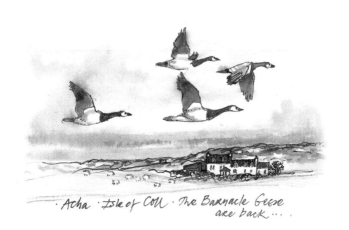

Acha · Isle of Coll · The Barnacle Geese are back....

Thursday Diardaoin

3

Friday Dihaoine

4

Saturday Disathairne

5

Sunday Didòmhnaich

Grandparents' Day
Latha nan Seanmhair 's nan Seanair

6

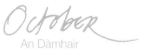

October
An Dàmhair

7 **Monday** Diluain

8 **Tuesday** Dimàirt

9 **Wednesday** Diciadain

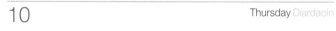

10 **Thursday** Diardaoin

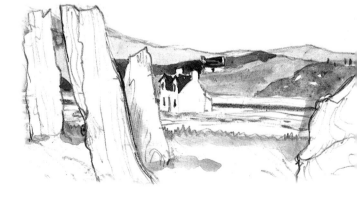

Friday Dihaoine 11

Saturday Disathairne 12

Sunday Didòmhnaich 13

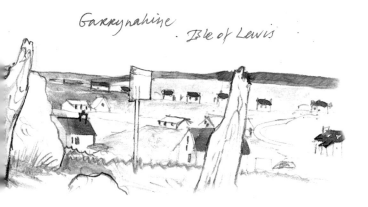

Garrynahine . Isle of Lewis

October

14	Monday Diluain

15	Tuesday Dimairt

16	Wednesday Diciadain

17	Thursday Diardaoin

· The Blue Bay · Canna ·

Friday Dihaoine 18

Saturday Disathairne 19

Sunday Didòmhnaich 20

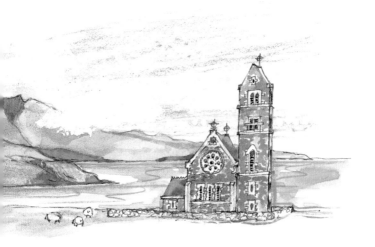

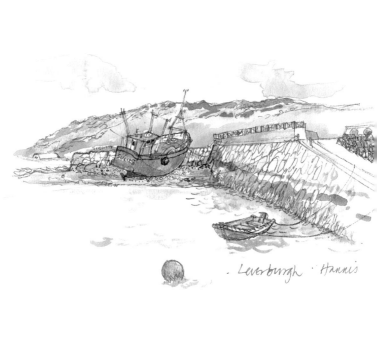

· Leverburgh · Harris

October
An Dàmhair

Monday Diluain 21

Tuesday Dimàirt 22

Wednesday Diciadain 23

Thursday Diardaoin 24

Friday Dihaoine 25

Saturday Disathairne 26

Sunday Didòmhnaich British Summer Time ends 27
 Crìoch Uair Shamhraidh Bhreatainn

FRIDAY is lucky for making bargains....

MORRISON'S DISTILLERY
BOWMORE
ISLAY
E II R
5775 1980
509

The Queen's Barrel

October
An Dàmhair

28		Monday Diluain

29		Tuesday Dimàirt

30		Wednesday Diciadain

31	Hallowe'en Oidhche Shamhna	Thursday Diardaoin

Friday Dihaoine	All Saints' Day Fèill nan Uile Naomh 1
Saturday Disathairne	2
Sunday Didòmhnaich	3

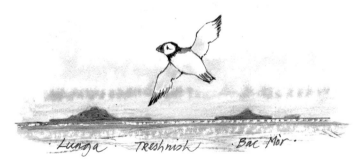

· Lunga · Treshnish · Bac Mòr ·

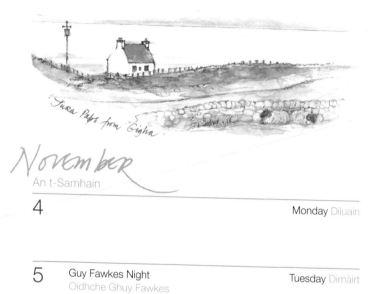

Jura Paps from Gigha.

November

An t-Samhain

4		Monday Diluain

5	Guy Fawkes Night Oidhche Ghuy Fawkes	Tuesday Dimàirt

6		Wednesday Diciadain

7		Thursday Diardaoin

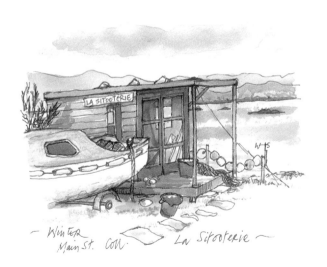

— Winter
Main St. Coll.

La Sitooterie —

November

An t-Samhain

11	Martinmas Là Fhèill Màrtainn	Monday Diluain

| 12 | | Tuesday Dimàirt |

| 13 | | Wednesday Diciadain |

| 14 | | Thursday Diardaoin |

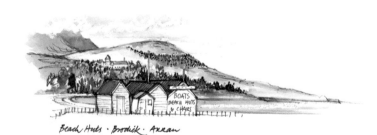

Beach Huts · Brodick · Arran

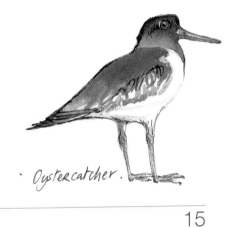

Oystercatcher.

Friday Dihaoine 15

Saturday Disathairne 16

Sunday Didòmhnaich 17

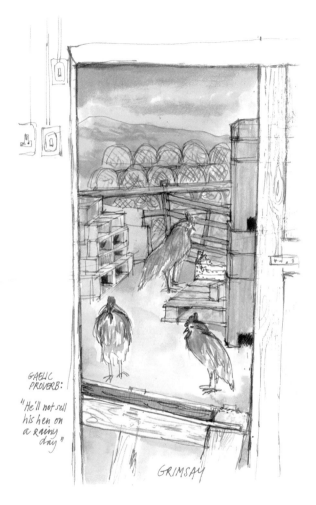

GAELIC
PROVERB:

"He'll not sell
his hen on
a rainy
day"

GRIMSAY

November
An t-Samhain

Monday Diluain 18

Tuesday Dimàirt 19

Wednesday Diciadain 20

Thursday Diardaoin 21

Friday Dihaoine 22

Saturday Disathairne 23

Sunday Didòmhnaich 24

November

An t-Samhain

25
Monday Diluain

26
Tuesday Dimàirt

27
Wednesday Diciadain

28
Thursday Diardaoin

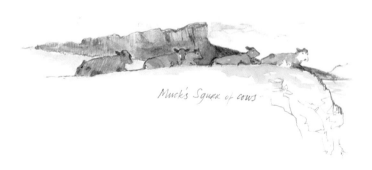

Muck's Squer of cows

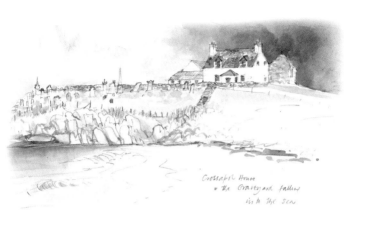

Crossabol House
& the Graveyard falling
in to the sea

November December

An t-Samhain An Dùbhlachd

Friday Dihaoine 29

Saturday Disathairne St Andrew's Day 30
 Là an Naoimh Anndras

Sunday Didòmhnaich 1

December
An Dùbhlachd

| 2 | Bank Holiday (Scotland)
Là-fèill Banca | Monday Diluain |

| 3 | | Tuesday Dimàirt |

| 4 | | Wednesday Diciadain |

| 5 | | Thursday Diardaoin |

| 6 | | Friday Dihaoine |

| 7 | | Saturday Disathairne |

| 8 | | Sunday Didòmhnaich |

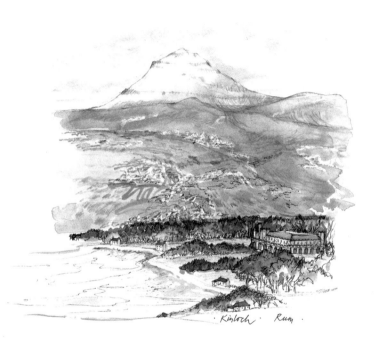

· Kinloch · Rum ·

December

9 **Monday** Diluain

10 **Tuesday** Dimàirt

11 **Wednesday** Diciadain

12 **Thursday** Diardaoin

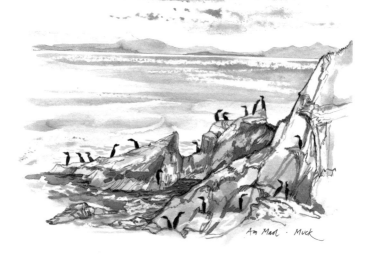

Am Maol · Muck

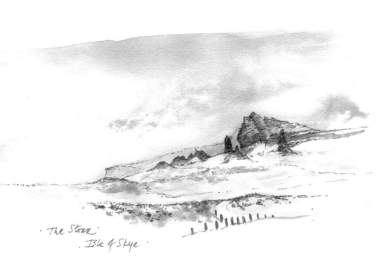

The Storr
Isle of Skye

Friday Dihaoine	13

Saturday Disathairne	14

Sunday Didòmhnaich	15

| 16 | **Monday** Diluain |

| 17 | **Tuesday** Dimàirt |

| 18 | **Wednesday** Diciadain |

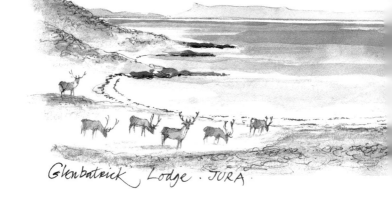

Glenbatrick Lodge . JURA .

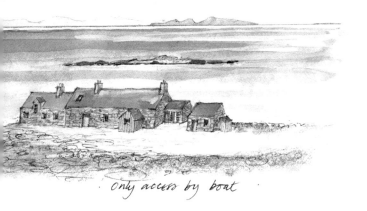

only access by boat

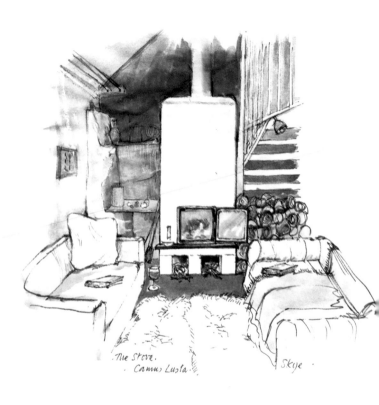

The Stove.
Camus Lusta

Skye

December
An Dùbhlachd

Monday Diluain 23

Tuesday Dimàirt Christmas Eve 24
Oidhche nam Bannag

Wednesday Diciadain Christmas Day 25
Là na Nollaige

Thursday Diardaoin Boxing Day Là nam Bogsa 26
Bank Holiday Là-fèill Banca

Friday Dihaoine 27

Saturday Disathairne 28

Sunday Didòmhnaich 29

 2020

An Dùbhlachd Am Faoilleach

30
Monday Diluain

31 Hogmanay
Oidhche Challainn
Tuesday Dimàirt

1 New Year's Day
Là na Bliadhn' Ùire
Wednesday Diciadain

2 Bank Holiday (Scotland)
Là-fèill Banca
Thursday Diardaoin

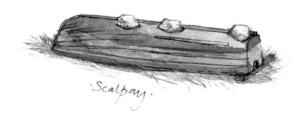

·Scalpay·

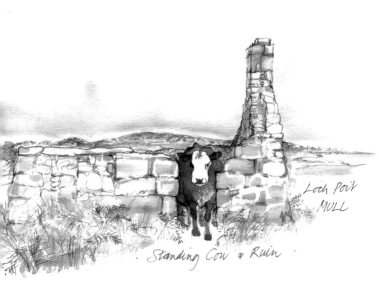

Loch Poit
MULL

Standing Cow & Ruin

Friday Dihaoine

3

Saturday Disathairne

4

Sunday Didòmhnaich

5

January 2020
Am Faoilleach

6 **Monday** Diluain

7 **Tuesday** Dimàirt

8 **Wednesday** Diciadain

9 **Thursday** Diardaoin

10 **Friday** Dihaoine

11 **Saturday** Disathairne

12 **Sunday** Didòmhnaich

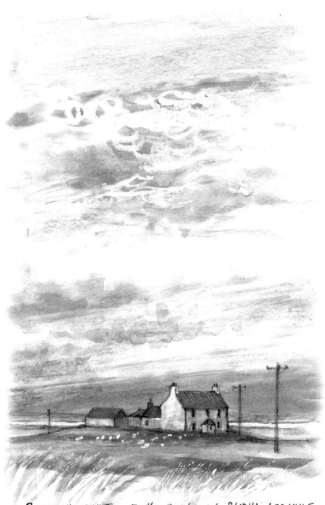

BORNISH · S.UIST. On the Road out to RUDHA ARDVULE.
Mile wide machair.

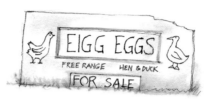

January
2020

1	New Year's Day Là na Bliadhn' Ùire	Wednesday Diciadain
2	Bank Holiday (Scotland) Là-fèill Banca	Thursday Diardaoin
3		Friday Dihaoine
4		Saturday Disathairne
5		Sunday Didòmhnaich
6		Monday Diluain
7		Tuesday Dimàirt
8		Wednesday Diciadain
9		Thursday Diardaoin
10		Friday Dihaoine
11		Saturday Disathairne
12		Sunday Didòmhnaich
13		Monday Diluain

14	Tuesday Dimàirt	
15	Wednesday Diciadain	
16	Thursday Diardaoin	
17	Friday Dihaoine	
18	Saturday Disathairne	
19	Sunday Didòmhnaich	
20	Monday Diluain	
21	Tuesday Dimàirt	
22	Wednesday Diciadain	
23	Thursday Diardaoin	
24	Friday Dihaoine	
25	Burns Night Fèill Burns	Saturday Disathairne
26	Sunday Didòmhnaich	
27	Monday Diluain	
28	Tuesday Dimàirt	
29	Wednesday Diciadain	
30	Thursday Diardaoin	
31	Friday Dihaoine	

Notes

Notes

Notes

— Notes —

Notes

Notes

Notes

Caledonian MacBrayne Contact Details:
Enquiries and Reservations: 0800 066 5000
www.calmac.co.uk

Hebridean Celtic Festival, Isle of Lewis
www.hebceltfest.com

Royal National Mod
www.ancomunn.co.uk

Fèisean nan Gàidheal
www.feisean.org

Shipping Forecast BBC Radio 4 – 92.4–94.6 FM,
1515m (198kHz): 00:48, 05:20, 12.01, 17:54

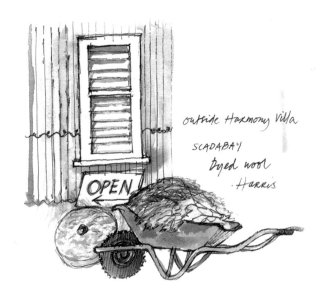

outside Harmony Villa

SCADABAY

Dyed wool

. Harris

Notes